**DEBUT D'UNE SERIE DE DOCUMENTS
EN COULEUR**

FIN D'UNE SERIE DE DOCUMENTS EN COULEUR

NOTICE

DES

TAPISSERIES, PORTRAITS, TABLEAUX, PASTELS,

TENTURES,

MEUBLES ET CURIOSITÉS,

EXISTANT DANS LE CHATEAU DE CHALAIS en 1894

ET VENDUS, A PARIS, EN 1894-1896 (*)

Notes et Renseignements, par Émile BIAIS

On sait que le château de Chalais fut légué, avec ses nombreuses dépendances, à l'hospice de cette dite ville par le duc de Talleyrand-Périgord, prince de Chalais, « à la condition d'y installer un asile de vieillards. »

Au décès du généreux testateur, les héritiers revendiquèrent les tapisseries; mais, à la suite d'un long procès, la Cour d'appel de Paris rejeta leurs prétentions.

Ces tapisseries, dont quelques-unes paraient, il n'y a pas longtemps, diverses salles du château de Chalais, ont été vendues à Paris, en l'hôtel des commissaires-priseurs, rue Drouot, le 10 du mois de juin dernier (1896).

Ces tentures des XVe, XVIe et XVIIe siècles, composant 48 numéros du Catalogue dressé par M. B. Lasquin, expert, ont été rapidement adjugées par Me Trouillet, commissaire-priseur, au milieu d'un nombreux public d'amateurs éclairés, de curieux, — dont quelques-uns Charentais — et de marchands.

(*) Notice lue à la Soc. archéologique et historique de la Charente.

Plusieurs de ces tapisseries avaient des trous importants; d'autres, rongées d'humidité, étaient fâcheusement loquetées; la plupart manquaient d'une partie ou de la totalité de leur bordure.

Pourtant l'ensemble des panneaux paraît s'être bien vendu; mais au dire de fins connaisseurs que la fortune m'avait donné pour voisins à cette séance, certaines pièces n'ont obtenu qu'un prix relativement restreint.

Il a paru intéressant, au point de vue de la curiosité, de reproduire ici le Catalogue de ces tapisseries — catalogue devenu rare; on y a consigné aussi des observations et des renseignements qui me sont personnels et que j'avais notés, soit durant la dite vente, soit la veille — lors de l'exposition publique de ces mêmes tapisseries.

De plus, on trouvera indiqués les prix d'adjudication relevés avec exactitude.

DÉSIGNATION

1. — Tapisserie du XVe siècle, de travail français. — *Le Parc aux Cerfs*. — Enceinte de palissade, dont la porte est gardée par un dragon. Sur chacune des colonnes qui l'encadrent, un lion portant un pennon « écartelé d'argent et de gueules ». — Dans l'enceinte une fontaine et des cerfs. A gauche, dans le bas : un ouvrier aiguisant des piquets et des enfants nus jouant avec des canards; dans le haut : deux bergers, dont un tient une cornemuse, et une femme. — « *Avant avaul que nul ne rousse. [Faille voir à la cornemuse.* » — A droite, dans le bas : Femme attisant du feu et un enfant nu avec un lapin. — Dans le haut : Berger avec Bergère. — *Aller à Gaultier car ce mestier n'ad plus convenance.* — Fond de terrain et d'arbres.
H. 3m20. L. 3m85. — 4,075 fr.

2. — Tapisserie du XVe siècle, de travail français. — Même sujet que la précédente, avec cette différence que, dans

le bas à gauche, un homme donne une pomme à un enfant. — *Mon ami tenez ce pumelet.* [*Metelle en vous...* — Et que dans le bas, à droite, une femme donne des fleurs à un enfant. — *Ma mie tenez ce boillet,* [*Donne le à votre ami Mrquet.*

<p align="right">H. 3^m20. L. 3^m90. — 4,125 fr.</p>

(Exposition de l'Art Français au Trocadéro, en 1889).

Non piquée d'humidité mais moins vive de ton que la précédente. On estime qu'elle « n'a pas été vendue cher ».

3. — Fragment de Tapisserie du XVe siècle, de travail français, de la même suite que la précédente. — Dans une enceinte de palissades avec riche portique, un lion, un cerf et un hippogriffe; autour de l'enceinte, des paysans gardant des moutons, un arbre chargé de fruits sur lequel sont perchés des oiseaux. — Au premier plan, à la porte de l'enclos, un animal enchaîné qu'une femme vient combattre.

<p align="right">H. 3^m15. L. 2^m13.</p>

4. — Fragment de Tapisserie de la même suite. — Enclos renfermant divers animaux et un coq. — Autour de l'enclos, deux bergers dont l'un porte un agneau sur ses épaules.

<p align="right">H. 2^m00. — L. 1^m68. — Les n^{os} 3 et 4 réunis. — 1,045 fr.</p>

5. — Tapisserie du XVe siècle, travail français — *Le Berger.* — Berger debout au milieu de son troupeau, montrant du doigt une banderole qui porte cette inscription : *Intelligar quantum sit ingressus naturae fibilis, progressus debilis, regressus horribilis.* — Dans le haut, une autre inscription : « Vous qui regardez cette chasse, un exemple vous apprendra c'est..... que Mort vous chasse. Mais nul ne scet quand vous prendra. » A l'extrême droite, un second berger jouant de la cornemuse. Fond de terrain, de plantes et d'arbres.

<p align="right">H. 3^m20. L. 4^m85. — 2,305 fr.</p>

(A figuré à l'Exposition rétrospective de l'Art Français au Trocadéro, en 1889. N° 683 du Catalogue.)

Vive de couleur; curieuse et rare.

6. — Tapisserie du XV⁰ siècle, travail français. — *Les Bûcherons.* — A gauche, le maître accompagné d'un ouvrier appuyé sur une hache. Au second plan, deux ouvriers sciant un arbre qu'un autre ébranche. Au milieu, deux ouvriers chargent des bûches sur une charrette. A droite, un ouvrier lie des fagots, et deux femmes. — Fond d'arbres, un moulin à eau et une ville.
H. 3ᵐ45. L. 5ᵐ70. — 2,325 fr.
(Exposition de l'Art Français au Trocadéro, en 1889. N° 685.)

Déchirée dans sa partie droite au moins d'un quart. Ce manque est fort regrettable.

7. — Panneau en tapisserie de la même suite que la précédente. — A droite, un bûcheron lie un fagot pendant qu'un autre souhaite la bienvenue à une demoiselle qui cueille des fleurs; plus haut un troisième bûcheron courtise une jeune femme.
H. 3ᵐ40. L. 3ᵐ20. — 3,500 fr.

Figures très intéressantes.

8. — Panneau en tapisserie de la même suite. — Quatre chasseurs dont l'un sonne du cor, et un bûcheron occupé à couper des arbres dans un bois.
H. 3ᵐ15. L. 3ᵐ50. — 4,010 fr.

Il manque un morceau à gauche, environ 0,45 de large sur 1ᵐ60 de haut. Personnages bien campés et dessinés d'une allure très vivante.

9. — Petit Fragment de même tapisserie représentant un animal dans un bois.
(Dimensions non indiquées) Avec le n° 48 : 595 fr.

Suite de trois très belles Tapisseries de Bruxelles, de la première moitié du XVIe siècle :

10. — 1° *Le Triomphe de la Prudence*. — Un nombreux cortège de cavaliers et d'hommes d'armes en riches costumes au milieu desquels *Titus* accompagne le char de la *Prudence* traîné par deux dragons fantastiques, conduits par un Héraut portant un étendard. Un personnage, *David*, précède le cortège. Près du char, marche *Cassandra*. — Au premier plan, *Gédéon* et *Abigael* sont agenouillés. — A gauche, près d'une fontaine, *Cadmus* combat une hydre. — Au second plan, à droite, *Assuérus* sur un trône ; *Persée*, vainqueur de *Méduse*, et *Pégase*. — A gauche, *Prometheus* et une partie du Zodiaque. — Cette riche composition est entourée d'une bordure de fruits, raisins, grenades, fleurs et feuillages ; dans le haut, sur un listel à fond rouge se lit une inscription. — Au bas, la marque B B avec un écusson et un monogramme.

H. 4m45. L. 5m70.

Demandé : 15,000 fr., adjugé : 8,300 fr.

11. — 2° *Le Triomphe de la Charité*. — Le char portant la figure allégorique de la Charité est suivi par des cavaliers au nombre desquels on remarque *Brutus* ; il est précédé d'un personnage : *Godefrid*, et accompagné de *David* et d'une femme : *Pietas*. — Au premier plan, à droite, *Thibertus* et *Placella* agenouillés et une autre femme : *Thobias*. A gauche, Madeleine lavant les pieds de Jésus. — En haut, à gauche, le Sacrifice d'Abraham.

H. 4m35. L. 5m55. — 4,600 fr.

12. — *Le Triomphe du Courage*. — Sur un char traîné par deux lions, accompagné de *David*, d'hommes d'armes et de différents personnages. — A droite, Judith tuant *Holopherne*. — A gauche, *Mucius Scævola*. —

En haut, à gauche, Judith tranchant la tête d'Holopherne et la défense d'une ville : *Alexander*; à droite, la construction d'une citadelle : *Neemilas*.

<div align="center">H. 4m50. L. 5m65. — 1,900.</div>

Cette pièce avait des trous nombreux : au centre et dans les têtes de ses figures.

13. — Fragment d'une Tapisserie de la même suite que la précédente, offrant, à gauche, le Triomphe de la Foi, surmonté de la figure du Père Eternel dans sa gloire; à droite, les figures de Charlemagne, Roland et Olivier à Roncevaux, ainsi que d'autres figures et la statuette de la Foi sur une colonne.

<div align="center">H. 2m10. L. 3m25. — 605 fr.</div>

Suite de neuf belles Tapisseries de Bruxelles, du XVII^e siècle, de la fabrique de *Marcus de Vos,* dont elles portent la marque. Elles représentent divers sujets tirés de l'Histoire de Cérès et de Proserpine, avec jolies bordures formées par des groupes de fruits et de fleurs s'échappant de deux cornes d'abondance placées à la partie supérieure :

14. — 1° *Cérès présidant aux travaux de la Terre.* — Au premier plan, un homme présente à Cérès, assise, une grande corbeille de fruits; un autre, à droite, charge des récoltes sur un chameau. — Le deuxième plan est occupé par un riche palais avec parterre et tonnelles, où des femmes cultivent et arrosent des fleurs. — Au fond, à gauche, dans le paysage, des chasseurs et des pêcheurs.

<div align="center">H. 3m35. L. 5m65. — 5,150 fr.</div>

15. — 2° *Cérès accompagnée d'un enfant retient un dragon par un lien.* — Au deuxième plan à gauche sont représentés divers travaux d'Hercule. — A droite un

homme semant du grain, un monarque et sa cour près d'une tente où un festin est préparé.

H. 3ᵐ40. L. 4ᵐ14. — 3,500 fr.

16. — 3° *Cérès debout tenant une corne d'abondance.* — A droite un lion couché au pied d'un arbre après lequel grimpe un chat tigre. — Au second plan des cavaliers chassent des animaux féroces.

H. 3ᵐ35. L. 4ᵐ35. — 2,800 fr.

17. — 4° *Proserpine cueillant des grenades ; à ses pieds un lion ailé.* — Au deuxième plan, un palais en flammes, un satyre, un centaure et l'hydre à trois têtes.

H. 3ᵐ35. L. 3ᵐ35. — 2,680 fr.

18. — 5° A gauche, deux femmes dont l'une verse de l'eau sur un dragon pendant que l'autre se sauve effrayée. — A droite, deux hommes labourent la terre à l'aide d'une pioche et d'une bêche, d'autres extraient des pierres d'une carrière ; plus loin deux éléphants traînent une herse dans un champ.

H. 3ᵐ35. L. 3ᵐ 65. — 2,800 fr.

19. — *Cérès approche d'un arbre une torche allumée.* — A gauche des hommes transportent des ballots ; plus loin des bateliers sur une rivière et un port près d'une ville.

H. 3ᵐ35. L. 3ᵐ. — 2,060 fr.

20. — 7° *Cérès retrouvant Proserpine.* — Au deuxième plan une bacchanale et le triomphe de Bacchus. — Au bas de cette tapisserie se trouve le nom de *Marcus de Vos.*

H. 3ᵐ35. — L. 3ᵐ03. — 2,720 fr.

21. — 8° *L'enlèvement de Proserpine par Pluton.* — A droite sur la mer, des naïades, des sirènes, des tritons autour du char; au large plusieurs galères.

H. 3m35. L. 5m. — 3,600 fr.

22. — 9° Un Port où des personnages viennent embarquer des fûts et des ballots de marchandises.

H. 3m35. L. 2m05. — 2,550 fr.

23. — Fragment de tapisserie de Bruxelles, du XVIIe siècle, représentant un monarque commandant l'assaut d'une forteresse. — A droite deux navires. — Partie de bordure en haut et du côté gauche, à trophées, figures d'amours, fleurs et fruits.

H. 2m28. L. 2m55. — 235 fr.

Tenture en tapisserie de la fin du XVIe siècle, représentant un semis de fleurs très finement exécuté, sur lequel sont réservés des médaillons ronds à encadrements formés de cartouches, de mufles de lions et de fruits. Ceux-ci offrent des sujets de chasse, des vues de châteaux et des réunions de petites figures sous des tonnelles. Bordures de fleurs et de fruits avec enroulements de rubans. — Cette tenture est composée de :

24. — Un grand Panneau à deux médaillons.

H. 2m10. L. 5m40.

25. — Un deuxième grand Panneau à deux médaillons.

H. 2m10. L. 5m32.

26. — Un petit Panneau à médaillon.

H. 1m80. L. 2m55.

27. — Un petit Panneau à médaillon.

H. 1m95. L. 2m75.

28. — Et de deux Fragments à un Médaillon.

H. 1m40. L. 1m72.
H. 1m40. L. 1m55.

Les n°s 24, 25, 26, 27 et 28, ensemble : 10,950 fr.

Tapisserie « points à jour ». Pièces de Musée.

Suite de treize tapisseries d'Aubusson du XVII^e siècle, représentant divers sujets et figures tirés de l'histoire de Psyché. Elles sont encadrées de bordures à larges rinceaux en camaïeu jaune sur fond bleu, offrant à la partie supérieure un écusson armorié soutenu par deux sirènes :

29. — 1° *L'Hymen de l'Amour et de Psyché.* — Jupiter, Vénus, Junon, Apollon assistent au festin.

H. 3m17. L. 6m20. — 530 fr.

30. — 2° *Le Sommeil de l'Amour et de Psyché.*

H. 3m80. L. 4m70. — 530 fr.

31. — 3° *Psyché emportée sur le rocher en présence de son père et de ses quatre sœurs.*

H. 3m35. L. 6m20. — 605 fr.

32. — 4° *Psyché implorant la clémence de Junon.*

H. 3m90. — L. 2m90. — 530 fr.

33. — 5° *Femme assise devant un miroir.*

H. 3m L. 2m. — 190 fr.

34. — 6° *Flore.* — Assise dans un palais ; à ses pieds deux corbeilles de fleurs et fruits.

H. 3m45. L. 2m30. — 380 fr.

35. — 7° *Psyché assise reçoit des présents :* Vases, Brûle-parfums, Couronnes, etc.

H. 3m25. L. 3m00. — 500 fr.

36. — *Un Festin*. — Psyché et deux personnages attablés, un serviteur prépare des boissons, une servante apporte des plats.
H. 3m20. L. 3m70. — 390 fr.

37. — 9° *L'Amour déclare sa flamme à Psyché.*
H. 3m25. L. 1m40. — 125 fr.

38. — 10° *Psyché, assise avec deux de ses compagnes, reçoit des présents et des couronnes.*
H. 3m80. L. 3m90. — 555 fr.

39. — 11° *Le Sommeil de l'Amour.*
H. 3m80. L. 2m95. — 300 fr.

40. — 12° *Médée rapportant la Toison d'or.*
H. 3m38. L. 2m05. — 465 fr.

41. — 13° Un Monarque tenant son sceptre.
H. 3m38. L. 1m62. — 235 fr.

Suite de trois tapisseries, de l'époque Louis XIII, à sujets bibliques avec bordures à fleurs alternées par des cartouches :

42. — 1° *Moïse présentant les Tables de la Loi.*
H. 2m95. L. 4m70. — 210 fr.

43. — 2° *Le Buisson ardent.*
H. 3m70. L. 2m92. — 325 fr.

44. — 3° Fragment représentant des figures agenouillées.
H. 3m70. L. 2m70. — 160 fr.

45. — Panneau de tapisserie de l'époque Henri IV : Scène de l'histoire de Mardochée.
H. 2m20. L. 1m90. — 110 fr.

46-47. — Deux Panneaux de tapisserie ancienne, l'un entouré d'une bordure à fleurs. Ils représentent deux sujets tirés de l'histoire d'Esther et Assuérus.

H. 2m82. L. 1m82.
H. 2m25. L. 1m85.
Les deux nos ensemble : 220 fr.

48. — Deux fragments de tapisserie « gothique » à sujets de figures.

H. 3m00. L. 2m50.
H. 2m38. L. 1m55.
Les deux fragments, avec le n° 9, 505 fr.

Commencée à deux heures et demie de relevée, la vente s'est terminée à cinq heures et demie. Elle a produit la somme totale de 81,090 fr., dont profitera la caisse des vieillards.

II.

Précédemment, j'ai eu l'honneur, Messieurs, de vous entretenir des *tapisseries* qui paraient naguère plusieurs salles du château de Chalais ou qui étaient reléguées dans ses greniers; aujourd'hui, si vous le voulez bien, nous donnerons quelques instants aux « *tableaux de peinture* » et autres objets d'art plus ou moins précieux conservés, il n'y a pas longtemps, en cette même demeure seigneuriale.

Voici donc une courte notice, rédigée à l'intention de notre *Bulletin*, sur ces dépouilles vendues aux enchères publiques. Il m'a paru bon d'en fixer le souvenir aussi précis que possible, et par l'énumération du *catalogue* quasiment officiel qui en fut dressé par « l'expert » chargé d'en diriger la vente et aussi par des renseignements y relatifs que j'ai pris plaisir à rassembler.

La plupart des « peintures » dont s'agit, — les portraits, surtout, — étaient accrochés aux murs de la galerie du rez-de-chaussée, ainsi qu'aux parois de la galerie du premier étage où l'on parvient par un escalier dont la rampe en fer forgé, d'un dessin tiré de quelque « cahier de serrurerie » du temps de Louis XIV, mais d'allure assez raboteuse, chantournée péniblement, témoigne bien des efforts d'une fabrication locale.

Ces portraits réunis en longue suite au château de Chalais rappellent certains personnages historiques et nombre de « très hauts et puissants seigneurs », de très « illustres et vertueuses dames » de la maison de céans ; ils y étaient entrés, suivant probabilités, par voie d'héritage, de dons et d'acquisition.

Dans la foule de ces effigies, j'en estime plusieurs de valeur certaine au point de vue artiste ; d'autres sont intéressantes pour l'histoire de notre pays, malgré leur facture médiocre — même fort au-dessous du médiocre.

De ces cent douze tableaux, six furent prêtés par M. le général duc de Talleyrand-Périgord pour l'Exposition des Beaux-Arts ouverte le 13 mai 1877, à Angoulême, à l'occasion du Concours régional agricole. Ils figurent au catalogue de cette dite Exposition sous les numéros 435-439 avec un portrait de *Fénelon*, inscrit sous le n° 498, en buste, de trois quarts, probablement copié sur le portrait peint par Vivien ou plutôt d'après une estampe gravée de cet ouvrage réputé. C'est le *Fénelon* classé ici sous le n° 43.

Quelques autres objets d'ameublement : trois émaux communs de J. Laudin et un reliquaire en forme de tableau, sous verre, furent aussi confiés au comité de cette même exposition par le duc de Talleyrand-Périgord. Nous les retrouvons au catalogue de la « Vente des tableaux anciens, objets d'art meubles et livres provenant du château de Chalais », vente faite à l'hôtel Drouot, salle n° 5, les vendredi 14 et samedi 15 décembre 1894, à deux heures, par le ministère de M° Trouillot, commissaire-priseur, assisté, pour les tableaux,

de M. B. Lasquin, expert; pour les livres, de M. J. Martin, libraire (1).

Le pêle-mêle de ces portraits éparpillés au souffle de l'enchère offrait des contrastes frappants : à côté d'un guerrier fameux, de Blaise de Montluc qui ne se payait pas de mots, il est piquant de trouver un portrait équestre de M^lle de Montpensier, (n° 100 du Cat.) : On se rappelle le sort fait par Richelieu au jeune comte de Chalais qui voulut s'opposer au mariage de Gaston d'Orléans avec la mère de cette même « grande Mademoiselle ». Auprès du cardinal de Bernis, le « cygne de Cambrai »; « la Dubarry » non loin d' « une Religieuse » (2)...

Le mobilier comprenait un lit et des fauteuils opulents (n°s 110-111 du Cat.), dont les broderies paraissent avoir été faites à Saint-Cyr où M^me de Maintenon avait, comme on sait, établi un atelier de « tapisserie ».

Pour mémoire, il convient aussi de noter une *jolie* couleuvrine de la fin du XVI^e siècle, ainsi que plusieurs menus objets dont il est regrettable que notre Musée ne se soit pas enrichi, ce qui ne lui eût pas été malaisé vu le bas prix de nombreuses adjudications.

Le château de Chalais conserve encore une vingtaine de tableaux d'une pitoyable exécution : *Ports de mer, paysages*

(1) Le *Catalogue* comprend 12 p. in.-8°.

(2) A propos de ce portrait, je pense qu'il représente une dame de la famille de Talleyrand ; autant qu'il m'en souvienne, si je juge par comparaison, peut-être même « *Françoise de Montluc, princesse de Chalais,* » figurée en un autre portrait conservé dans l'église paroissiale de Chalais où la noble Dame, jusqu'au buste, est tournée à droite, les mains jointes mais non croisées, coiffée d'un voile de deuil et vêtue d'une robe noire échancrée et la poitrine protégée par un tulle épais. Je présume que cette toile-ci provient du couvent des Augustins réformés fondé en 1628, à Chalais, par cette pieuse personne qui fut mère de l'infortuné comte de Chalais précité. Ce portrait placé dans l'église, est troué au-dessus du poignet droit. Il est gâté d'humidité, mais vaudrait d'être habilement restauré. C'est une assez bonne peinture du XVII^e siècle, traitée dans la manière des physionomies calmes mais vivantes de l'Ecole de Philippe de Champaigne; elle est embordurée dans un cadre rectangulaire sculpté du temps de Louis XIV.

et *figures,* sans intérêt. On y voit aussi deux ou trois panneaux de boiseries délicatement ciselées du XVIII° siècle, avec trumeaux de glaces et de peintures. Ces peintures m'ont tout l'air de provenir des fabriques de « drogues » d'après Watteau, Vanloo, Lancret et Boucher surtout, dont les boutiques du pont Notre-Dame avaient un débit incessant. Enfin une petite chambre y est surchargée de mauvaises guirlandes de fleurs et de fruits, d'un pesant décor, avec figures allégoriques dans le pire goût du temps de Louis XIII. Deux ou trois plafonds, sur un autre point, portent encore traces de peinturlures de la même époque.

Grâce à la courtoisie aimable, obligeante de notre honorable confrère M. Hilaire Lafitte, qui fut administrateur de la terre de Chalais, j'ai su que la vente de moindres effets mobiliers vendus presque sans publicité, il y a deux ans, au château, avait produit 3 ou 4,000 francs. C'est aussi à M. Lafitte que je dois de pouvoir indiquer ici qu'une vente des meubles du même château de Chalais eut lieu en novembre 1792, c'est-à-dire le « sixième du deuxième mois de la République française une et indivisible » et qu'elle fut terminée « le quatorze prairial de l'an deuxième ».

Il m'est fort agréable de renouveler à M. Hilaire Lafitte, archéologue consciencieux, l'expression de mes sentiments de gratitude pour son excellente hospitalité.

En ce temps de « grand mouvement d'inventaire », comme disait si bien Ch. Asselineau, le relevé de ces notules sera probablement goûté des curieux.

A défaut du Catalogue original de la vente des tableaux et meubles du château de Chalais, on en verra la reproduction ci-après. Il va de soi que les attributions des « experts » ont été littéralement respectées — quoique souvent MM. les experts, en général, confondent la Mythologie avec la Bible, improvisent des généalogies mirifiques, soient trop faciles, enfin, aux attributions reluisantes. Nous le transcrivons, en somme, à titre de renseignement contributif à l'histoire de l'Art et de la Curiosité en Charente.

DÉSIGNATION.

PORTRAITS, TABLEAUX ET PASTELS.

1. — *Madame Maria-Augustine Érard de Ray, marquise de Pojanne*, représentée en pied, de grandeur naturelle, près d'un autel, signé : J.-S. MILLER, 1776. — 5,200 fr. (Était-ce bien Miller?)
2. — *M. le marquis de Pojanne*, portrait équestre, grandeur naturelle. Époque Louis XVI. — 1,400 fr. (Il ne fallait pas écrire : *Pajanne*, mais bien : *Poyanne*. Ce marquis de Poyanne avait acquis Petit-Bourg des héritiers de la présidente Chauvelin qui, selon d'Argenville, le tenait de la succession du duc d'Antin. V. *Voyage pittoresque des environs de Paris*, par Desalliers d'Argenville, 1779. pp. 263 et suivantes.)
3. — *Maréchal de France* portant l'armure et le cordon du Saint-Esprit, attribué à RIGAUD. Cadre ancien. — 1,600 fr.
4. — *Mademoiselle d'Uzès*, assise dans un parc, en robe bleue. Cadre ovale en largeur. — 130 fr.
5. — *Julie de Pompadour, princesse de Chalais*, en Diane, assise à terre. Cadre ovale en largeur. — 37 fr.
6. — *Comte de Talleyrand*, en buste, portant la cuirasse avec cravate rouge. Cadre ovale.
7. — *Jean de Talleyrand, prince de Chalais*, manteau bleu brodé d'or, jabot de guipure, cravate rouge. Cadre ovale. — Les deux : 200 fr.
8. — *Philibert de Talleyrand*, habit rouge brodé d'or. Cadre ovale. — 200 fr.

9. — *Charles de Sainte-Maure, duc de Montauzier*, en armure, avec cordon du Saint-Esprit. Cadre ovale. — 40 fr. — (Copie du portrait peint par F. ELLE et que je considère comme celui conservé au Musée d'Angoulême.)

10. — *Charlotte de Pompadour, princesse de Chalais*, tenant une tige d'œillets. Cadre ovale.

11. — *Julie de Sainte-Maure, comtesse de Surlaube*, en corsage bleu, manteau rouge bordé de fourrure, accoudée sur une console. Cadre ovale. — Les deux : 600 fr.

12. — Le même Portrait. — 275 fr.

13. — Portrait présumé de *Madame de Sévigné*, en robe de brocart jaune, manteau bleu et tenant une guirlande. Cadre ovale.

14. — *Mademoiselle de La Mélinière*, en corsage rouge et retenant une draperie bleue de la main droite. Cadre ovale. — Les deux : 150 fr.

15. — *Portrait d'Homme*, avec armure et grande perruque. Cadre ovale. — 71 fr.

16. — *André de Talleyrand, marquis d'Excideuil*, avec cuirasse, cravaté de rouge et de guipure. Cadre ovale. — 200 fr.

17. — *Portrait de Dame*, en corsage rouge et draperie bleue. Cadre ovale. — 16 fr.

18. — *André, comte de Talleyrand*, avec armure, cravaté de rouge et de guipure. Cadre ovale.

19. — *Mademoiselle de Sainte-Maure*, en corsage bleu et manteau rouge, le bras gauche accoudé. Cadre ovale. — Les deux : 200 fr.

20. — *Portrait de jeune Homme*, en armure, avec écharpe blanche. Cadre ovale.

21. — *Jeune Dame*, en corsage bleu, le bras droit accoudé, cadre ovale. — Les deux : 30 fr.

22-23. — *Deux Portraits d'Hommes*, en buste, l'un de forme ovale. Cadres sculptés. — 38 et 60 fr.

24. — *Madame Castille de Castelneau*, en corsage brodé, avec draperie rouge. Cadre sculpté. — 100 fr.
25. — *Portrait d'Homme*, en buste revêtu de la cuirasse, avec longue perruque. — 37 fr.
26. — *Le Concert*, composition dans le genre de RAOUX. Cadre Louis XIII, sculpté. — 755 fr.
27. — Trois dessus de portes, dans le genre de BOUCHER : *le Printemps, l'Automne, l'Hiver*, sous des figures d'enfants. — 210 fr.
28. — *Julie de Sainte-Maure, duchesse d'Uzès*, le bras droit accoudé sur un coussin rouge. Cadre sculpté, ovale. — 140 fr.
29. — *Charles de Talleyrand, comte de Chalais*. Cadre sculpté.
30. — *Portrait d'une Religieuse*. Cadre sculpté. — Les deux : 200 fr.
31. — *Petit portrait de Dame*. Époque Louis XIV. Cadre ovale, sculpté. — 76 fr.
32. — *Louis XIV*, jeune, représenté en pied, d'après MIGNARD. — 705 fr.
33. — *Marie-Leczinska*, à mi-corps, en corsage rose, d'après NATTIER. Cadre sculpté. — 1,500 fr.
34. — *Dame tenant un masque*. — 20 fr.
35. — *Philippe V, roi d'Espagne*, représenté en pied, suivi d'un page. — 320 fr.
36. — *Julie de Pompadour, princesse de Chalais*, assise près d'une source. — 45 fr.
37. — *Madame de Savoie, reine d'Espagne*, en robe de velours bleu. Cadre ovale en largeur. — 65 fr.
38. — *Catherine de Sainte-Maure*, à mi-corps, devant une table. — 50 fr.
39. — *Julie de Crussol, duchesse d'Antin*, corsage blanc brodé, orné de perles, forme ovale. Cadre sculpté.
40. — *Julie de Pompadour, princesse de Chalais*, forme ovale. Cadre sculpté. Les deux : 750 fr.
41. — *Portrait de Dame*, accoudée sur une console, forme ovale. Cadre sculpté. — 165 fr.

42. — *Le cardinal de La Trémoille.*
43. — *Fénelon.* — Les deux : 140 fr.
44. — *Clément V.* — 20 fr.
45. — *Élie de Talleyrand, cardinal de Périgord,* représenté en pied. — 205 fr.
46. — *Louis XV,* jeune, à mi-corps. — 125 fr.
47. — *Deux Vues de ports de mer,* genre de Joseph Vernet. — 54 fr.
48. — Deux gouaches, par Patel : *Paysages avec ruines.* Cadres sculptés. — 58 fr.
49. — *Marie-Jeanne de Talleyrand-Périgord, duchesse de Mailly,* 1747-1792. Petit ovale. — 170 fr.
50. — Le même portrait. — 135 fr.
51. — *Le cardinal de Bernis.* Petit ovale. — Avec le n° 59 : 170 fr.
52. — *Jean de Talleyrand, prince de Chalais,* en habit rouge, avec cravate de guipure. — 300 fr.
53. — *Mgr de Talleyrand, archevêque de Rheims (sic).* — 170 fr.
54. — *Portrait d'Homme.* Époque Louis XV, en buste, en habit de velours frappé. — 7 fr.
55. — *Enfant en buste.* Époque Louis XIII. — 590 fr.
56. — *Petit Paysage* avec figures et une aquarelle : *Vue d'un port.* — 7 fr.
57. — *Élie-Charles de Talleyrand, prince de Chalais,* en habit vert. Époque Louis XVI. Forme ovale. — 460 fr.
58. — *Marianne de la Trémoille, princesse des Ursins.* — 60 fr.
59. — *Angélique de Périgord, archevêque de Rheims (sic).* Petit ovale. Époque Louis XVI — Vendu avec le n° 51 : 170 fr.

— 19 —

60. — *Madame de Chalais*, en costume noir. Époque Louis XIII. — 660 fr.

61. — *Jeune Dame* de l'époque de Louis XV, en costume de satin blanc brodé, avec manteau bleu. — 220 fr.

62-63-64. — *Henri, Bernard et Bertrand de Baylins*. Trois portraits en buste. — 310 fr.

65. — *Portrait d'un prince de Talleyrand*, à mi-corps, revêtu de la cuirasse. Beau cadre sculpté. — 1,000 fr.

66. — *Angélique de Talleyrand, cardinal de Périgord*, — 200 fr.

67. — *Portrait de jeune Fille* jouant avec un chien. Époque Louis XV. Très beau cadre sculpté et doré. — 3,200 fr.

68. *Marie de Pompadour, marquise de Courcillon*. Genre de LARGILLIÈRE. Cadre Louis XIV sculpté. — 1,130 fr.

69. — *Marie-Leczinska*, genre DROUAIS. Cadre sculpté. — 405 fr.

70. — *Madame de Gasston*, en buste, avec nœud de ruban rouge au corsage. Cadre sculpté.

71. — *Monsieur de Gasston*, en habit bleu. Cadre sculpté. — Les deux : 180 fr.

72. — *Marie-Gabriel de Talleyrand, comte de Périgord*, à mi-corps, revêtu de la cuirasse. — 240 fr.

73. — *Monsieur le marquis de Pompadour, gouverneur du Périgord*, assis devant une table, une main posée sur un livre ouvert. — 295 fr.

74. — *Une Thèse*, datée 1776, imprimée sur soie. Cadre sculpté. — 50 fr.

75. — Quatre tableaux d'architecture : *Vues de palais avec figures*. — 65 fr.

76-83. — *Huit petits portraits de Dames*, de l'époque de Louis XIV, dont un de *Madame la duchesse de Choiseul*. Cadres ovales sculptés. — 900 fr.

84. — Pastel de forme ovale : *Portrait d'un Enfant tenant une tige de lis*, genre de DROUAIS. — 440 fr.

85. — *Portrait du prince de Chalais* en pied, la main droite posée sur son armure. — 670 fr.

86. — *Portrait de Dame*, à mi-corps, en costume rouge. — 26 fr.

87. — *Charles de Talleyrand, comte de Chalais*. — Avec le n° 105 : 165 fr.

88. — *Catherine de Sainte-Maure*, en corsage brodé et manteau rouge.

89. — *Monseigneur de Salagnac, évêque de Sarlat*. — Les deux : 220 fr.

90. — *Hélie de Pompadour, marquis de Lorière*.

91. — *Monsieur de Talleyrand, grand-maître de la Garde-Robe*. — Les deux 360 fr.

92. — *André de Talleyrand, comte de Grignols*. — 76 fr.

93. — *Portrait d'Homme*, époque de Henri IV, avec armure et écharpe blanche. — 19 fr.

94. — *Pierre de Talleyrand, marquis d'Excideuil*, avec armure et écharpe blanche. — 265 fr.

95. — *Monsieur de Talleyrand, chevalier de Chalais*, en casaque noire avec collerette de guipure. Époque Louis XIII. — 180 fr.

96. — *Charlotte de Talleyrand*.

97. — *Blaise de Montluc, maréchal de France*. — Les deux : 140 fr.

98. — *Baron de La Motte*, en armure, XVIe siècle.

99. — *Baron de La Motte*, XVIIe siècle. — Les deux : 50 fr.

— 21 —

100. — *Mademoiselle de Montpensier*, à cheval. — Avec le n° 102 : 125 fr.

101. — *Madame Dubarry*, en robe bleue, suivie d'un négrillon. — 365 fr.

102. — *Cavaliers*, époque Louis XIV. — Avec le n° 100 : 125 fr.

103. — *Dame* tenant une guirlande de fleurs. — 50 fr.

104. — *Trois petits Portraits*. — 100 fr.

105. — *Le commandeur Talleyrand*. — Avec le n° 87 : 165 fr.

106. — Quatre grandes peintures : *Sujets de chasse*. — 60 fr.

107. — *Monsieur le marquis de Pompadour* tenant un bâton de commandement. — 450 fr.

108. — *Le Grand Condé*. — 116 fr.

109. — *Dame* assise sur un canapé rouge. — 25 fr.

109 bis. — *Corbeilles de fleurs*. Deux pendants dans des cadres sculptés. — 46 fr.

109 ter. — *Armoirie (sic)*, du XVII° siècle, peinte sur toile. — 33 fr.

TENTURES, MEUBLES, CURIOSITÉS.

110. — Magnifique *Garniture de lit* de l'époque de Louis XIV, en broderie d'argent en relief, avec médaillons en tapisserie au petit point de Saint-Cyr et en broderie de soie représentant divers sujets à figures, le tout sur fond de velours cramoisi. Cette garniture comprend : un Baldaquin, un Fond de lit, un Chevet, deux Pentes, trois Courtines et le Couvre-Lit. Belle conservation. — 14,000 fr.

111. — *Six Fauteuils* de l'époque de Louis XIV en bois sculpté et doré, à volutes et ornements, les pieds

reliés par des croisillons, avec garniture de broderie d'argent en relief sur fond de velours cramoisi, représentant des écussons chiffrés sur les dossiers et des rosaces sur les sièges, encadrés de motifs à ramages et entrelacs. — 12,000 fr.

112. — *Garniture de lit* en soie peinte, à fleurs, dans le goût chinois. — 150 fr.

113. — *Deux Rideaux* en ancien point de Hongrie. — 350 fr.

114-115. — *Deux Tapis* anciens de Perse, l'un à fond rouge. — 200 fr. et 35 fr.

116. — *Tapis de table* en brocart, du temps de Louis XV, dessin à dentelle. — 490 fr.

117. — *Deux petits coffrets* et *une Brosse* recouverts de brocart Louis XV. — Avec le n° 125 : 195 fr.

118. — *Beau Tapis indien* ancien en broderie de soie, sur fond de satin bleu. — 650 fr.

119. — *Courtepointe* en lampas jaune brodé. — 37 fr.

120. — *Trois Lambrequins* en ancien velours de Gênes. — 500 fr.

121. — *Cinq Dessus de sièges*, en ancien velours de Gênes. (Vendus avec les six fauteuils, n° 111.)

122. — *Plusieurs Lambrequins* en velours et indienne. (Prix non fourni.)

123. — *Pendule du temps de Louis XIV*, dite « Religieuse », avec son support en marqueterie de cuivre et d'écaille, ornée de bronze doré. — 625 fr.

124. — *Ameublement de salon*, en bois d'acajou, portant la marque Jacob D.-R. Meslée, garni de damas jaune composé d'un Canapé, trois Bergères, six Fauteuils et huit Chaises. — 550 fr.

125. — *Miroir Louis XVI*, avec bordure garnie de brocart. (Vendu avec le n° 117 : 105 fr.)

126. — *Petit Canapé* ou *Marquise*, du temps de Louis XV. — 1,300 fr.

127. — *Couleuvrine en bronze*, du XVIe siècle. — 62 fr.

128. — *Deux Landiers* en fonte. — 72 fr.

129. — *Grande Armoire* ancienne, en bois moulure, à facettes. — 42 fr.

130. — *Clavecin du XVIIe siècle.* — 25 fr.

131. — *Litière*, de l'époque Louis XIV, décorée d'armoiries. — 150 fr.

132. — *Chaise à porteurs*, de l'époque Louis XIV, décorée d'armoiries. — 330 fr.

133. — *Dix-huit Cadres*, Louis XIII et Louis XIV, en bois sculpté. — 300 fr.

134. — *Deux paires de Flambeaux* de la fin du XVIe siècle, *en argent*, à tiges et bases carrées, à cannelures. 725 fr. — (Ces flambeaux sont gravés d'armoiries; ils m'ont paru en très bel état.)

135. — *Deux paires de Flambeaux* anciens, *en cuivre*, gravés à armories.

136. — *Douze Chandeliers* anciens, *en cuivre*. — Les deux numéros : 200 fr.

137. — *Deux petits Vases en faïence de Nevers*, fond gros bleu. — 99.

138. — *Un Bénitier* en verre de Venise. — 150 fr.

139. — Soixante et une pièces : *Assiettes* et *Plats* en étain. — 27 fr.

140-142. — *Trois Émaux* de LAUDIN : Sainte Madeleine, Saint Martial, Saint Ignace. — 60 fr.

143. — *Douze petits reliquaires* et *Sujets de piété* dans des cadres anciens. — 60 fr.

144. — *Jeu de Tric-Trac*, du XVIIe siècle et un *Jeu d'Échecs*. — 20 fr.

145. — *Deux grandes Cartes* dont *un ancien plan de Paris*. — 10 fr.

Plus, non porté au Catalogue imprimé, *Deux « groupes en biscuit de Loiré. »* — 100 fr. — (Le Catalogue dit bien Loiré, mais c'est là, certainement, une erreur typographique ; il faut lire : LOCRÉ.

BIBLIOTHÈQUE.

Environ 1,400 VOLUMES de tous formats avec anciennes reliures : Poésie française, Philosophie, Classiques grecs, Dictionnaires, Ancien et Nouveau Testament, dont une BIBLE, *édition Richer, Paris,* 1621, avec reliure en maroquin rouge, doré aux petits fers ; Histoire de France, etc. Quelques ouvrages avec reliure à armoiries. — 5,030 fr.

Total de la dite vente : 69,802 fr.

Angoulême, Imprimerie G. CHASSEIGNAC, rempart Desaix, 26.

ORIGINAL EN COULEUR
NF Z 43-120-8

www.ingramcontent.com/pod-product-compliance
Lightning Source LLC
Chambersburg PA
CBHW030125230526
45469CB00005B/1809